U0143988

儿童
装饰线描画

ERTONG ZHUANGSHI XIANMIAOHUA

◎ 蒋云标 著

西泠印社出版社

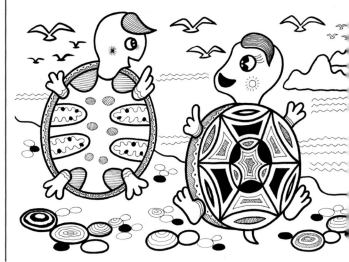

图书在版编目（ＣＩＰ）数据

儿童装饰线描画 / 蒋云标著. -- 杭州 ： 西泠印社
出版社，2013.6
　ISBN 978-7-5508-0794-5

　Ⅰ. ①儿… Ⅱ. ①蒋… Ⅲ ①白描－绘画技法—儿童
教育--教学参考资料 Ⅳ. ①J212.1

中国版本图书馆CIP数据核字(2013)第130252号

儿童装饰线描画

蒋云标　著

责任编辑	叶胜男
责任出版	李　兵
装帧设计	王　欣
出版发行	西泠印社出版社
地　　址	杭州市西湖文化广场32号5楼
邮　　编	310014
电　　话	0571-87243279
经　　销	全国新华书店
印　　刷	浙江省邮电印刷股份有限公司
开　　本	889mm×1194mm　1/16
印　　张	4
书　　号	ISBN 978-7-5508-0794-5
版　　次	2013年6月第1版　第1次印刷
定　　价	28.00 元

前言

　　线描画是一种通过对线条的组织和运用来刻画形象、表达情感的艺术，是一种重要的绘画门类。线描画的创作工具十分简单，只要一张稍微厚实平整的纸与普通的中性笔、记号笔即可。线描画不但准备方便，操作难度也不高，故深受孩子的喜爱。

　　一般来说，其他类型的绘画主要通过丰富的色彩来传递感情，而线描画以单色为主，通过线条的疏密聚散形成丰富的黑、白、灰层次，以此来刻画形象，表达情感——这就是线描画最大的特点。线条的长短、粗细、曲直充满了变化，线条与线条通过不同的组合与巧妙的搭配，又能构成不同的表现效果。可以说，线条就像音符，构成了画面的节奏与韵律，使之如乐曲般优美动人、扣人心弦。正是这千变万化的线条吸引着孩子们进入美妙的艺术世界，在带给他们愉悦心情的同时，令他们享受美的熏陶。

　　装饰线描与写生线描不同，写生线描注重对客观事物的表现，而装饰线描更注重主观情感的表达，更注重想象和夸张，因而更富有创造性。孩子可根据自己的意愿和需要，不受客观事物的局限，自由地对自然物象进行概括、抽象甚至变形，因此儿童装饰线描画往往能表现出富有儿童趣味的审美意象。通过装饰线描画的训练，可以提高孩子的观察力、想象力、创造力和表现力，同时可以培养孩子的细心、耐心和专注力。

蒋云标

2013 年 5 月于宁波

目录

线描画的工具与材料

画纸：线描画用纸要求不高，只要略光滑略厚实一些，适合画线条的即可。一般选用素描纸或复印纸，有时为了表现特殊效果，也可以采用彩色卡纸。

素描纸、复印纸

彩色卡纸

记号笔：记号笔分油性和水性两种，一般选用油性记号笔。记号笔笔头有粗细不同，可各都准备几支，根据需要选择使用。

中性笔：用中性笔画起线条来流畅均匀，手感舒适，兼具自来水笔和圆珠笔的优点，可用来勾画较细的线条和精致的花纹。

铅笔：铅笔在绘画中用于起草。为了更准确地表现形体，大的轮廓需要先用铅笔做个"记号"，这个记号只是给自己看的，所以一般画得非常轻，只要自己认得就可以了。（本书中的铅笔稿看起来画得很重，那是印刷的需要。）

银光笔：银光笔画在黑色的纸上效果非常好。（但印刷出来的效果就不理想。）

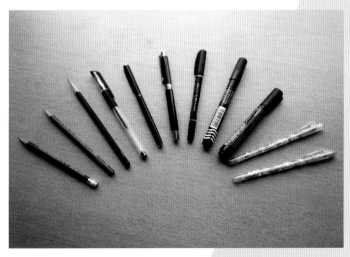

铅笔、中性笔、记号笔、银光笔

线描画的表现技法

点、线、面是装饰线描画最基本的构成要素。

点：

　　点是线描画中常用的要素，单独来说有大小、形状等变化，组合起来又会形成聚散疏密的变化，这些丰富的变化会给人带来不同的感受。线描画中，整张画由点构成的不多，它一般与线或面组合起来应用。

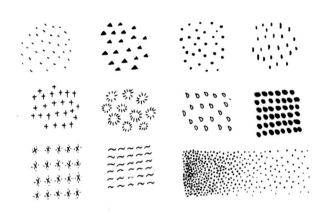

线：

　　线是线描画中最重要的构成元素，它有着丰富的表现力。线是千变万化的，长短、粗细、曲直、疏密以及方向的变化，都会形成各种不同的表现效果。

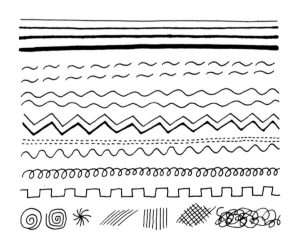

面：

　　扩大的点或者封闭的线就形成了面，也是线描画中必不可少的要素。面的适当应用，能给画面增加体积感和分量感。

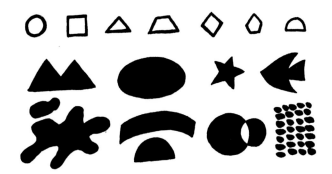

点、线、面的综合运用：

　　孤立的点、线、面并无意义，恰当地组合点、线、面等要素，利用其组合构成的或聚或散之构图效果和黑、白、灰变化之层次效果，就能使画面达到不同的表现效果，呈现各种视觉美感。

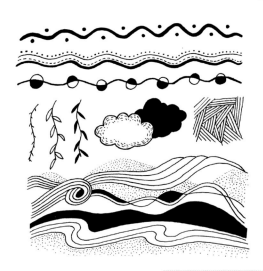

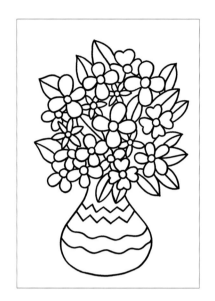

步骤一：用铅笔勾出花瓶和花朵的大致轮廓。

步骤二：用记号笔勾出花朵和叶子，并添上花瓶的花纹。

步骤三：用中性笔和记号笔进行装饰。

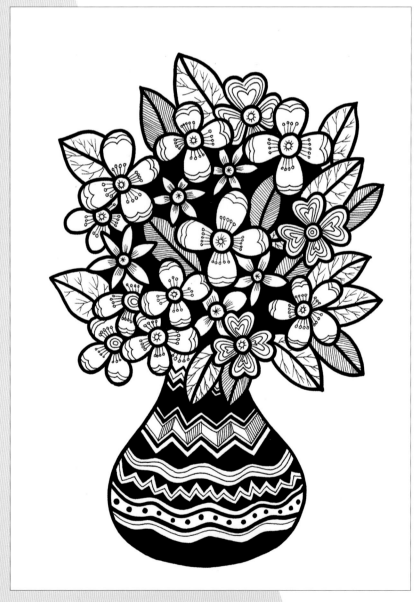

步骤一：用铅笔勾出花盆和花朵的大致轮廓。

步骤二：用记号笔勾出眼睛及石子等，细化花纹。

步骤三：用中性笔和记号笔进行装饰。

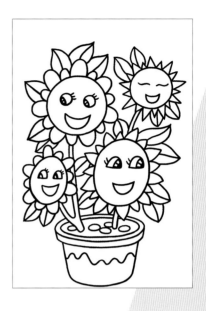

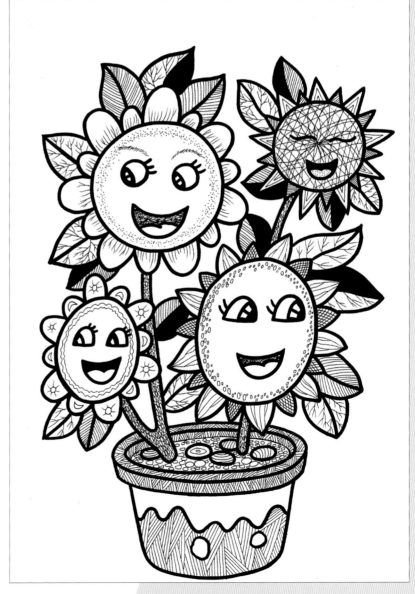

花儿朵朵向太阳

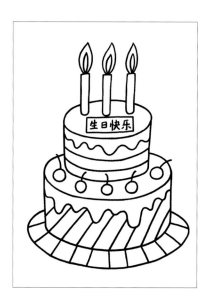

步骤一：用铅笔勾出生日蛋糕和蜡烛的大致轮廓。

步骤二：用记号笔勾出蛋糕和蜡烛，并画出具体的花纹，加上水果和文字。

步骤三：用中性笔和记号笔进行装饰。

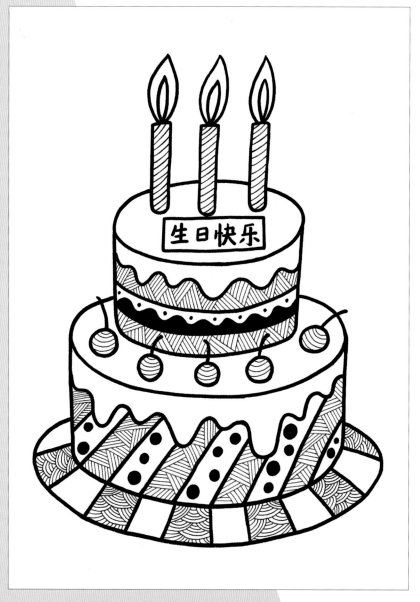

步骤一：用铅笔勾出挂钟的大致轮廓。

步骤二：用记号笔勾出具体轮廓，写上数字。

步骤三：用中性笔和记号笔进行装饰。

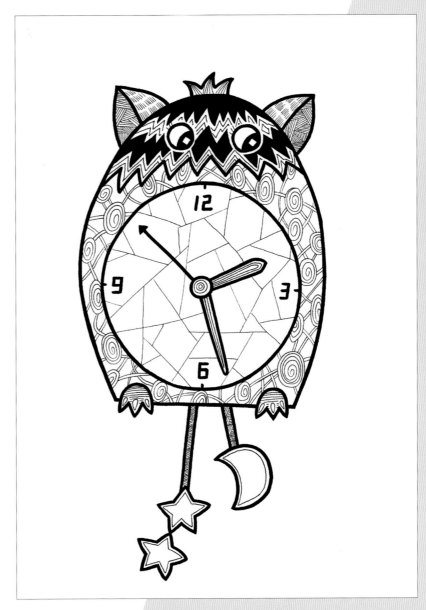

步骤一：用铅笔勾出靴子和拖鞋的大致轮廓。

步骤二：用记号笔勾出两双鞋的具体轮廓，并细化纹样。

步骤三：用中性笔和记号笔进行装饰。

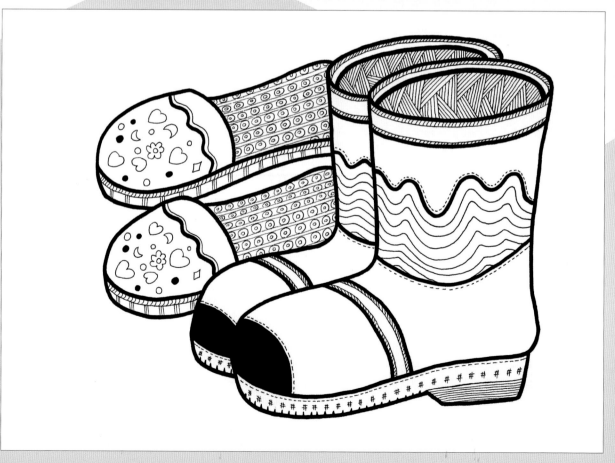

靴子和拖鞋

步骤一：用铅笔勾出小牛的大致轮廓。

步骤二：用记号笔勾出小牛的具体轮廓，细化花纹。

步骤三：用中性笔和记号笔进行装饰，点缀以花朵和云彩。

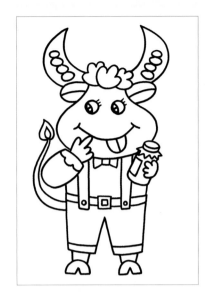

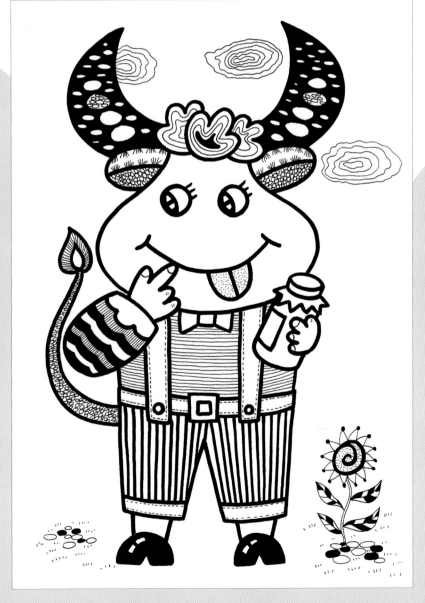

喝奶的小牛

步骤一：用铅笔勾出大象和老鼠大致轮廓。

步骤二：用记号笔勾出大象和老鼠的具体轮廓及花纹。

步骤三：用中性笔和记号笔进行装饰，并丰富背景。

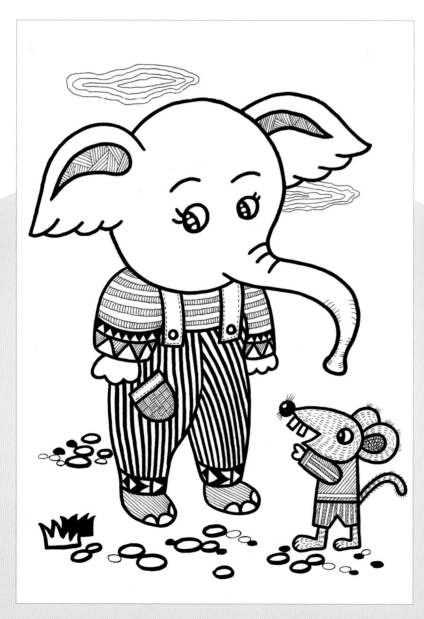

步骤一：用铅笔勾出狮子的大致轮廓。

步骤二：用记号笔勾出狮子的具体轮廓。

步骤三：用中性笔和记号笔进行装饰，添上远山等背景。

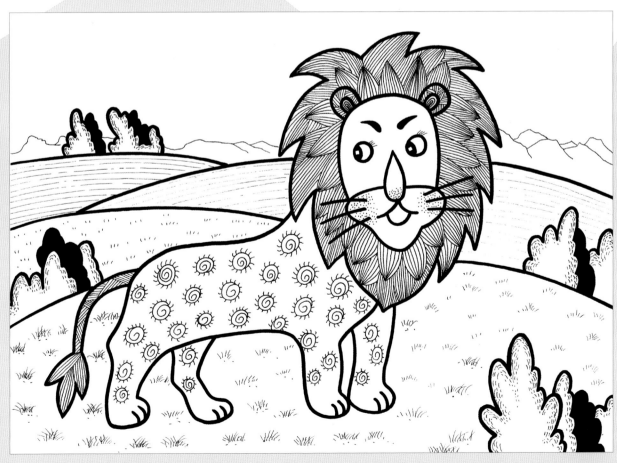

步骤一：用铅笔勾出骆驼的大致轮廓。

步骤二：用记号笔勾出骆驼的具体轮廓，添上沙丘和云朵。

步骤三：用中性笔和记号笔进行装饰。

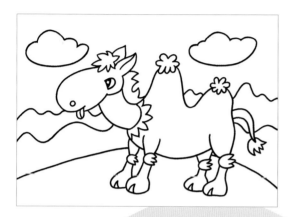

沙漠之舟

步骤一：用铅笔勾出袋鼠的大致轮廓。

步骤二：用记号笔勾出袋鼠的具体轮廓，并添上背景的小灌木。

步骤三：用中性笔和记号笔进行装饰，添上草地上的花朵和石块，并加上天空的云朵。

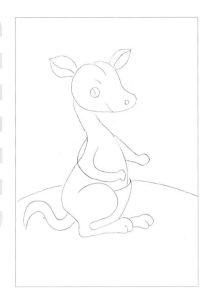

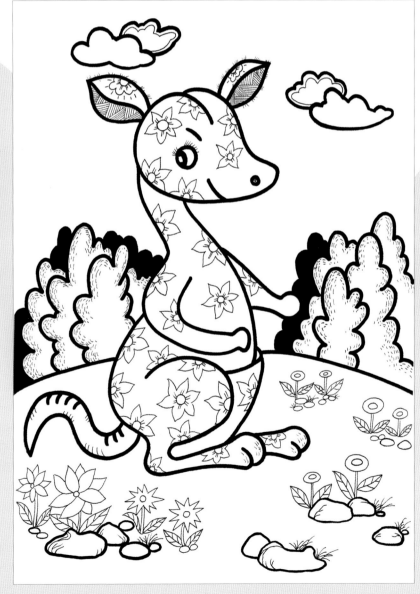

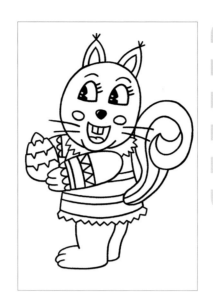

步骤一：用铅笔勾出松鼠和松果的大致轮廓。

步骤二：用记号笔勾出松鼠和松果的具体轮廓，添上花纹。

步骤三：用中性笔和记号笔进行装饰，添上草地和野花。

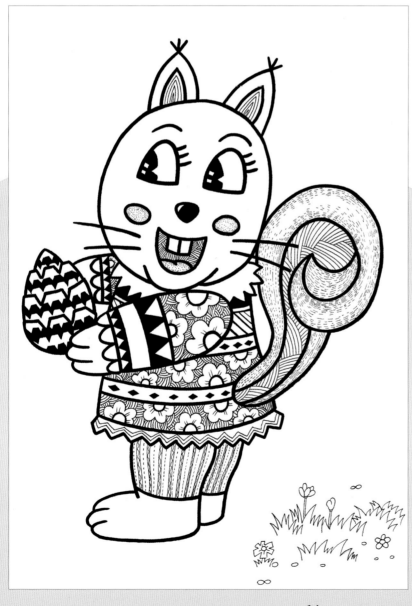

步骤一：用铅笔勾出狐狸的大致轮廓。

步骤二：用记号笔勾出狐狸的具体轮廓，画出小径和鸟儿。

步骤三：用中性笔和记号笔进行装饰，添上路边的小草和花朵及远处的树丛。

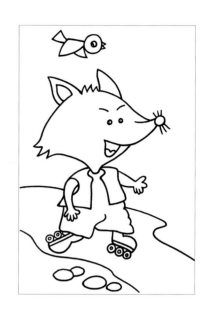

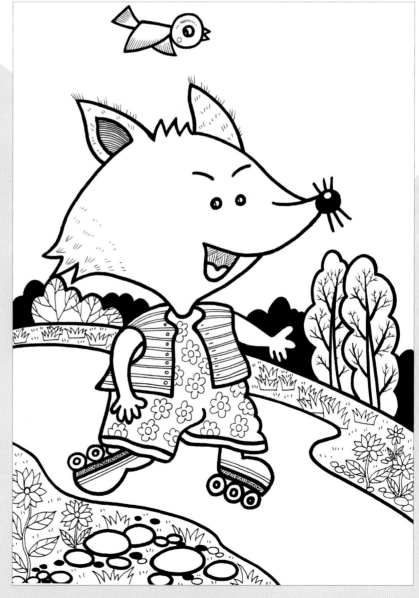

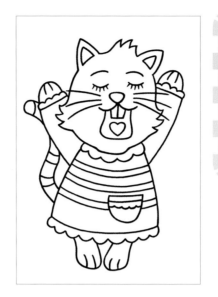

步骤一：用铅笔勾出小猫的大致轮廓。

步骤二：用记号笔勾出小猫的具体轮廓，添上花纹。

步骤三：用中性笔和记号笔进行装饰。

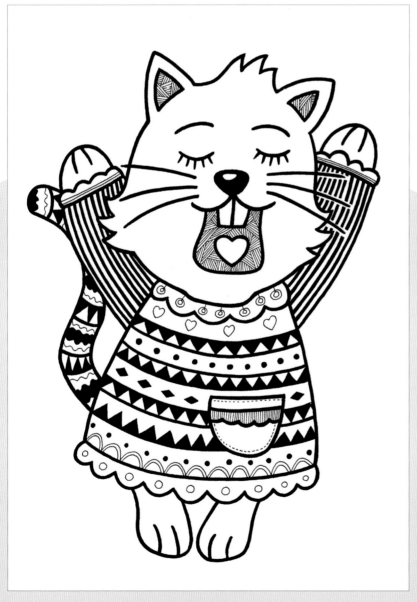

步骤一：用铅笔勾出两只小蚂蚁的大致轮廓。

步骤二：用记号笔勾出两只小蚂蚁的具体轮廓，添上落叶。

步骤三：用中性笔和记号笔进行装饰。

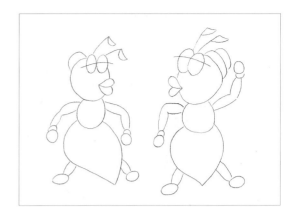

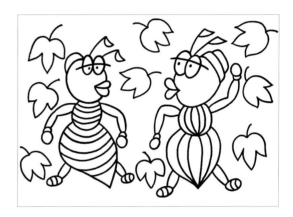

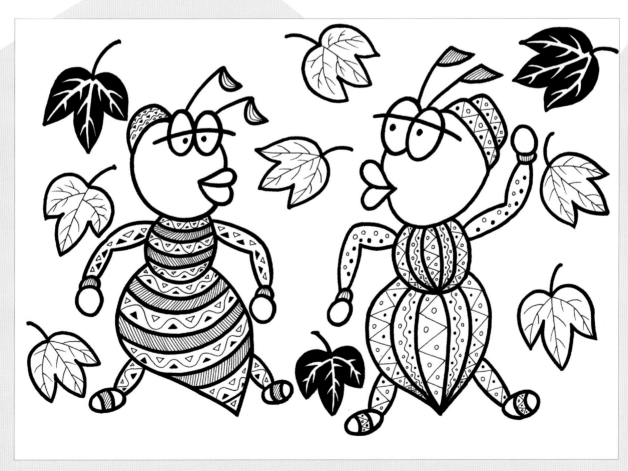

步骤一：用铅笔勾出四只蜗牛的大致轮廓。

步骤二：用记号笔勾出四只蜗牛的具体轮廓。

步骤三：用中性笔和记号笔进行装饰，加上背景的树叶。

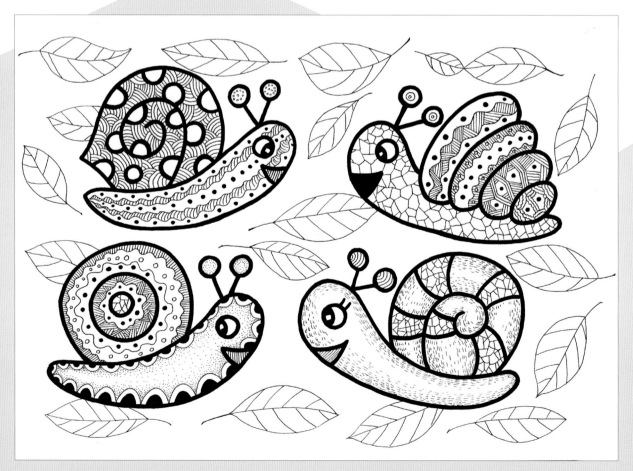

步骤一：用铅笔勾出公鸡的大致轮廓。

步骤二：用记号笔勾出公鸡的具体轮廓，加上草丛。

步骤三：用中性笔和记号笔进行装饰。

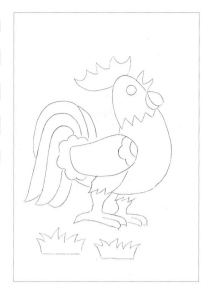

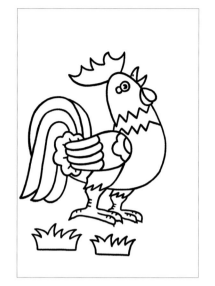

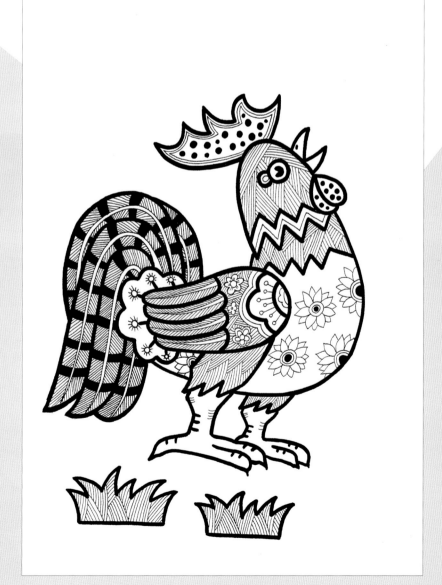

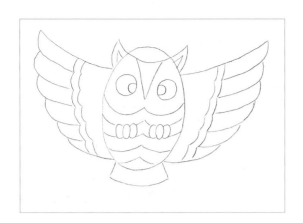

步骤一：用铅笔勾出猫头鹰的大致轮廓。

步骤二：用记号笔勾出猫头鹰的具体轮廓，加上背景的星星。

步骤三：用中性笔和记号笔进行装饰，空出月亮后涂黑天空。

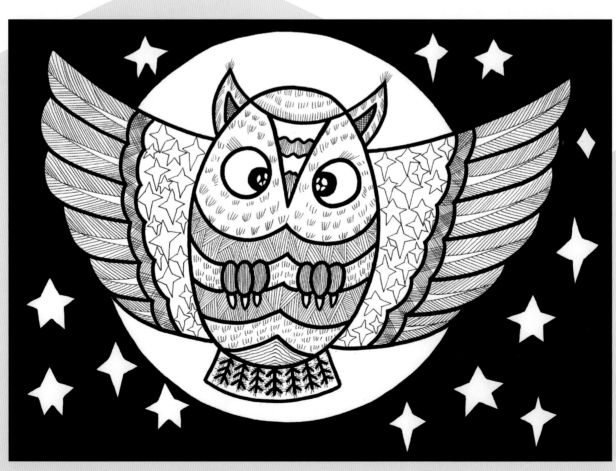

猫头鹰展翅

步骤一：用铅笔勾出乌龟的大致轮廓。

步骤二：用记号笔勾出乌龟的具体轮廓，细化花纹，添上鹅卵石。

步骤三：用中性笔和记号笔进行装饰，添上水纹，细化背景。

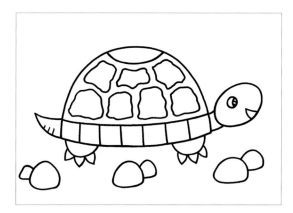

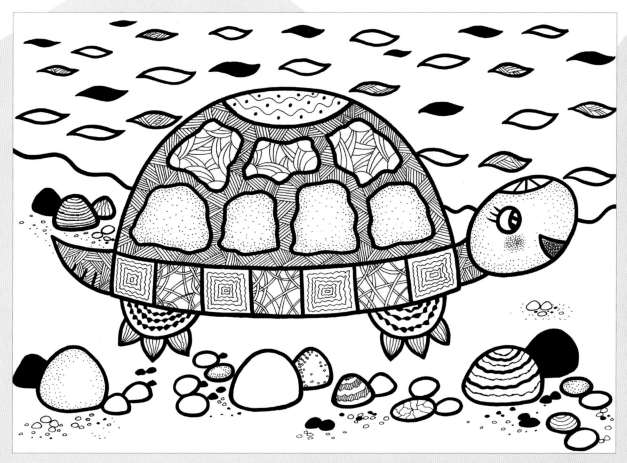

步骤一：用铅笔勾出金
鱼的大致轮廓。

步骤二：用记号笔勾出金
鱼的具体轮廓，加上水泡。

步骤三：用中性笔和记号
笔进行装饰，细化背景。

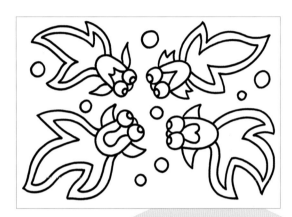

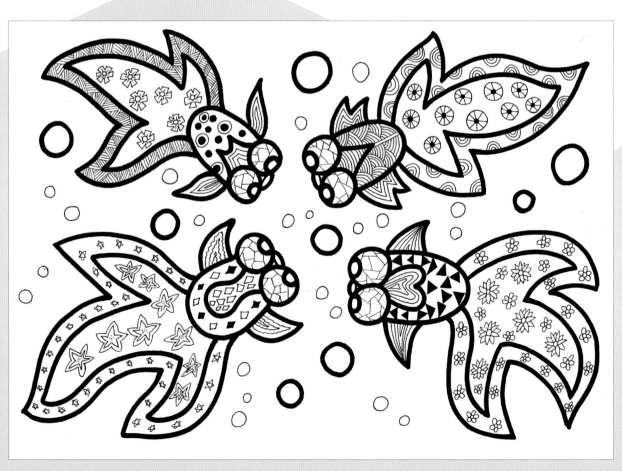

步骤一：用铅笔勾出金枪鱼的大致轮廓。

步骤二：用记号笔勾出金枪鱼的具体轮廓，加上其它小鱼儿、珊瑚和水草等。

步骤三：用中性笔和记号笔进行装饰，丰富背景。

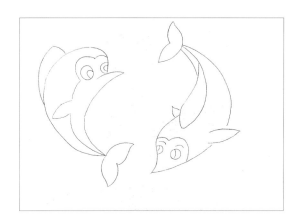

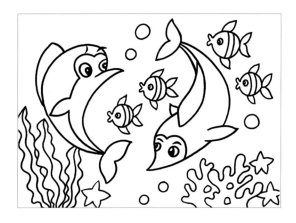

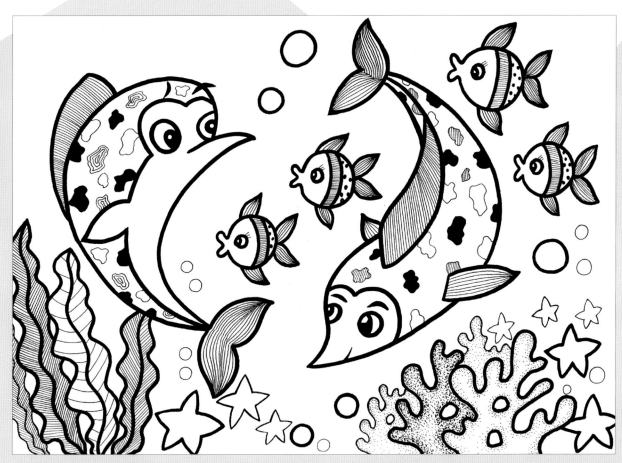

步骤一：用铅笔勾出大树和房子的轮廓。

步骤二：用记号笔勾出大树和房子的具体轮廓，添上近景和远景。

步骤三：用中性笔和记号笔进行装饰，丰富背景。

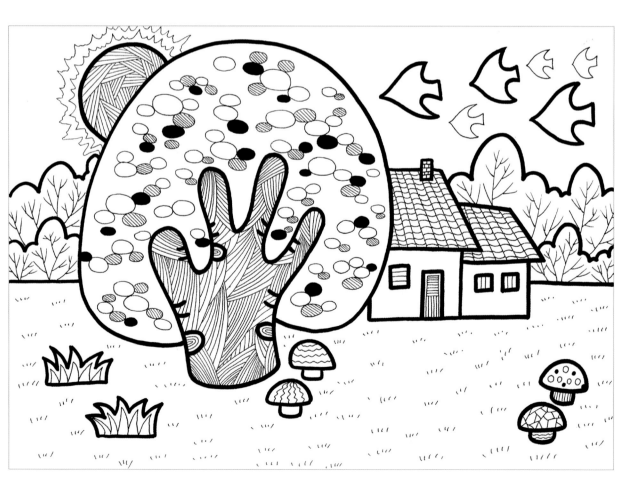

春到山村

步骤一：用铅笔勾出大树、房子和小桥的轮廓。

步骤二：用记号笔勾出的景物的具体轮廓，添上荷叶、小鸟和云朵等。

步骤三：用中性笔和记号笔进行装饰。

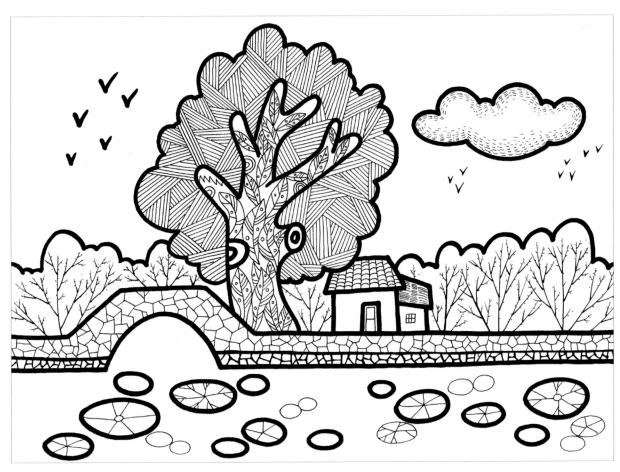

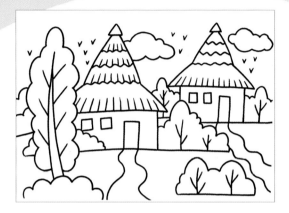

步骤一：用铅笔勾出茅草屋、树丛和小路的轮廓。

步骤二：用记号笔勾出景物的具体轮廓，丰富背景。

步骤三：用中性笔和记号笔进行装饰，添上草地和远处的树丛以及天上的云彩、小鸟等。

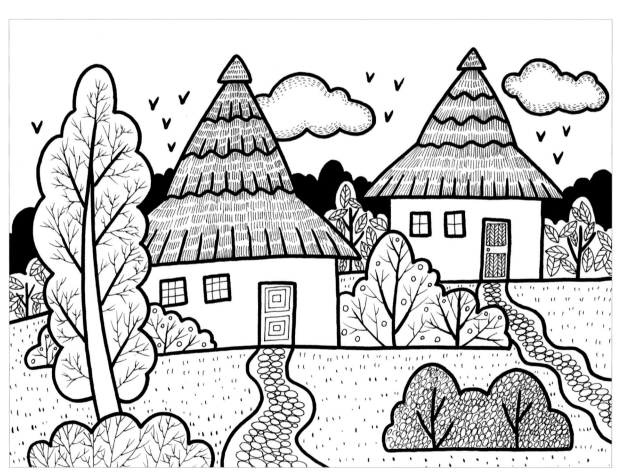

步骤一：用铅笔勾出雪屋和树的轮廓。

步骤二：用记号笔勾出景物的具体轮廓。

步骤三：用中性笔和记号笔进行装饰，加上雪花。

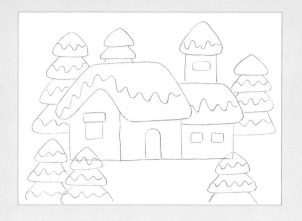

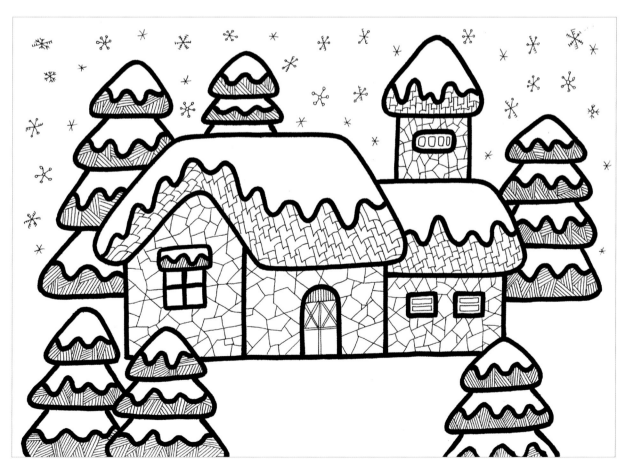

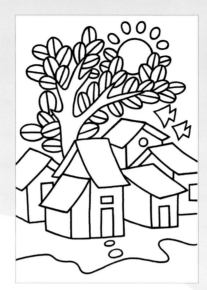

步骤一：用铅笔勾出大树和房屋的轮廓。

步骤二：用记号笔勾出大树和房屋的具体轮廓，添上太阳和小鸟。

步骤三：用中性笔和记号笔进行装饰，加上水纹等。

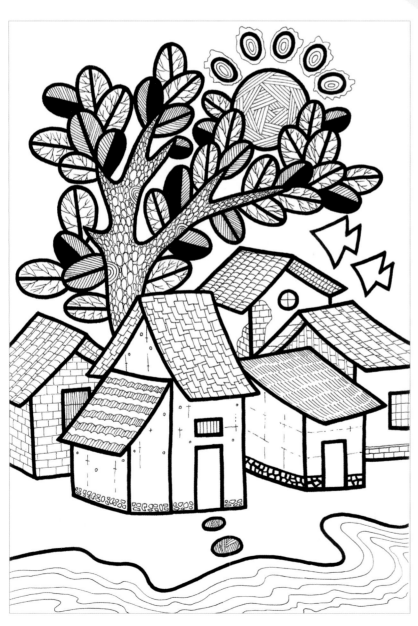

步骤一：用铅笔勾出房屋、小桥等的轮廓。

步骤二：用记号笔勾出景物的具体轮廓。

步骤三：用中性笔和记号笔进行装饰并画出波纹。

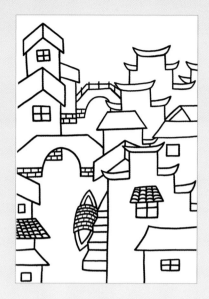

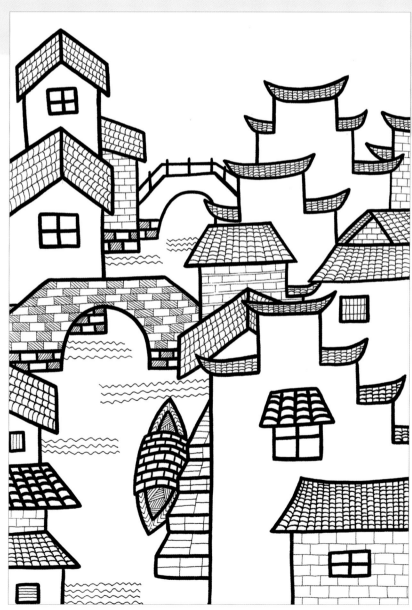

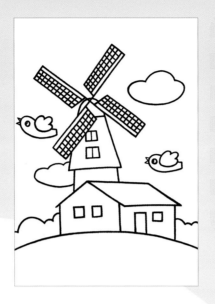

步骤一：用铅笔勾出风车和房屋的大致轮廓。

步骤二：用记号笔勾出风车和房屋的具体轮廓，加上小鸟和云朵。

步骤三：用中性笔和记号笔进行装饰，画出草地和野花，添上远处的树丛。

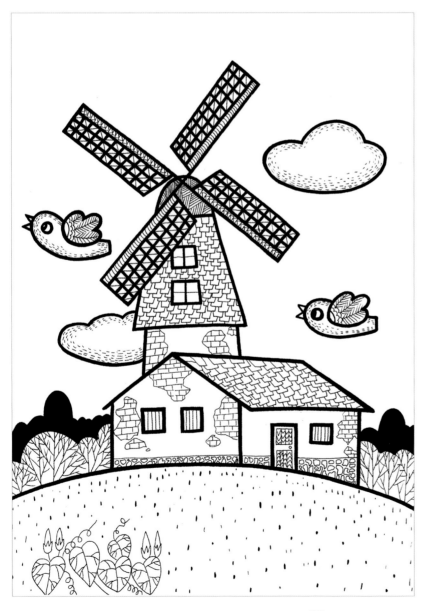

步骤一：用铅笔勾出亭子、树丛和小桥的轮廓。

步骤二：用记号笔勾出景物的具体轮廓，添上小鸟和荷叶。

步骤三：用中性笔和记号笔对画面进行装饰。

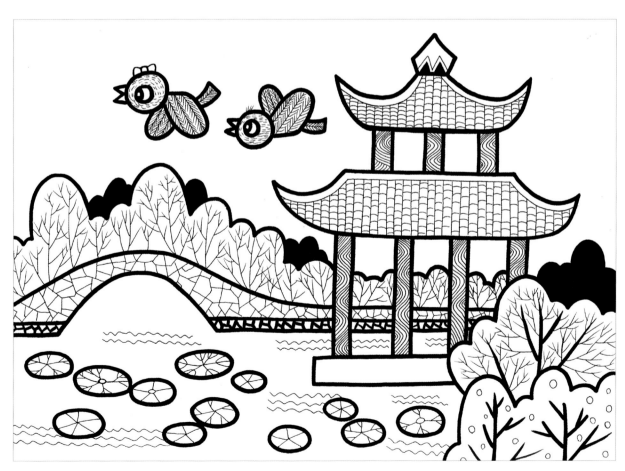

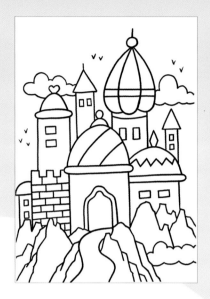

步骤一：用铅笔勾出城堡和岩石的轮廓。

步骤二：用记号笔勾出城堡和岩石的具体轮廓，加上云朵、小鸟等景物。

步骤三：用中性笔和记号笔进行装饰。

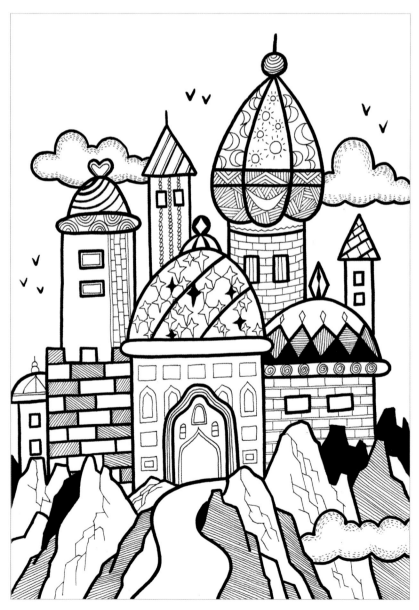

步骤一：用铅笔勾出房子、树丛和悬崖的轮廓。

步骤二：用记号笔勾出景物的具体轮廓，加上海鸥和白帆。

步骤三：用中性笔和记号笔进行装饰，画出水纹和云彩。

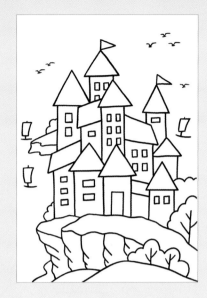

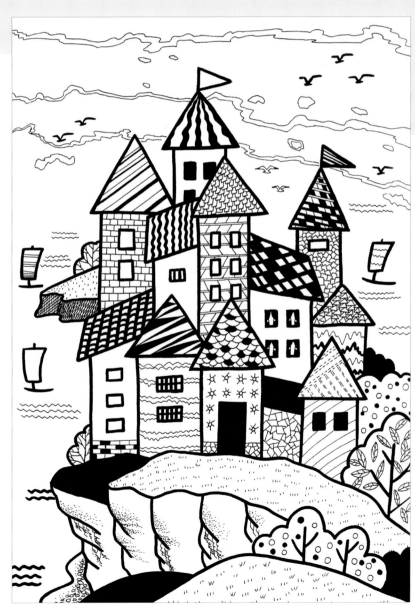

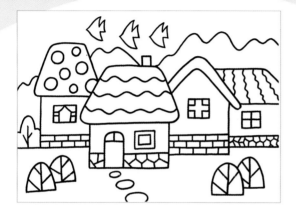

步骤一：用铅笔勾出房子、小鸟、远山和灌木的大致轮廓。

步骤二：用记号笔勾出景物的具体轮廓。

步骤三：用中性笔和记号笔进行装饰，画出草地。

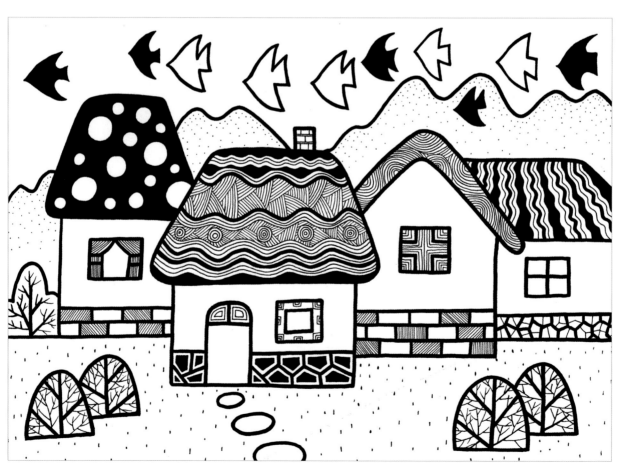

象鼻山

步骤一：用铅笔勾出象鼻山及背景景物的轮廓。

步骤二：用记号笔勾出景物的具体轮廓。

步骤三：用中性笔和记号笔进行装饰。

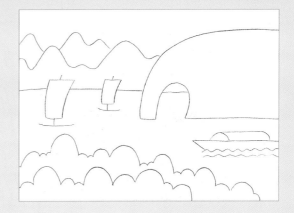

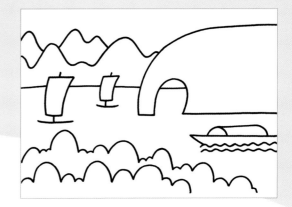

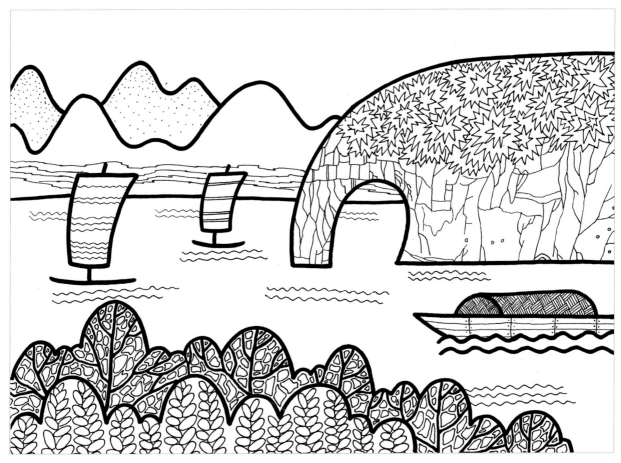

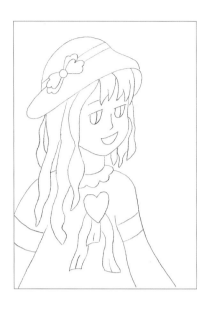

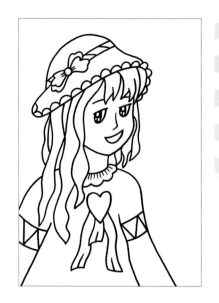

步骤一：用铅笔勾出小姑娘的大致轮廓。

步骤二：用记号笔勾出小姑娘的具体轮廓。

步骤三：用中性笔和记号笔进行装饰，加上背景的花朵。

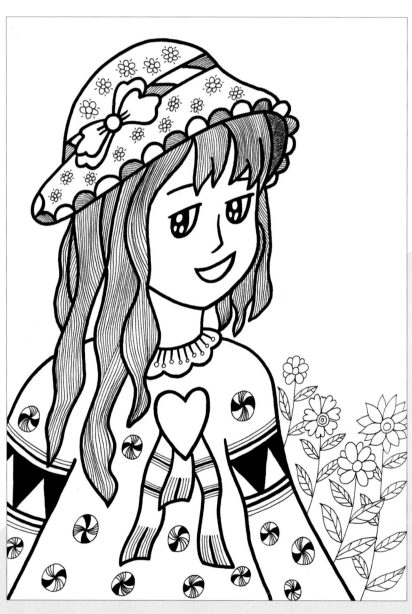

步骤一：用铅笔勾出小阿妹的大致轮廓。

步骤二：用记号笔勾出小阿妹的具体轮廓，细化纹样。

步骤三：用中性笔和记号笔进行装饰，加上背景的花纹。

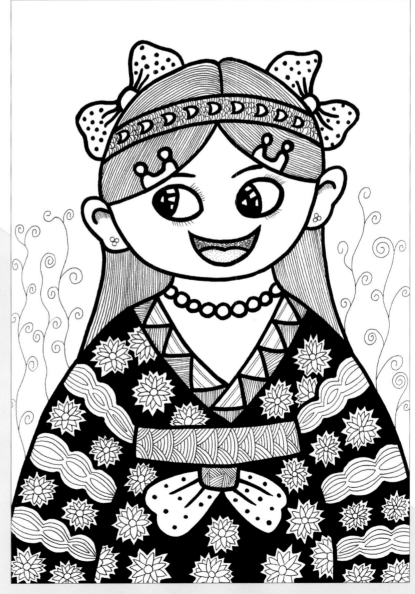

步骤一：用铅笔勾出小姑娘和云朵的大致轮廓。

步骤二：用记号笔勾出小姑娘和云朵的具体轮廓。

步骤三：用中性笔和记号笔进行装饰。

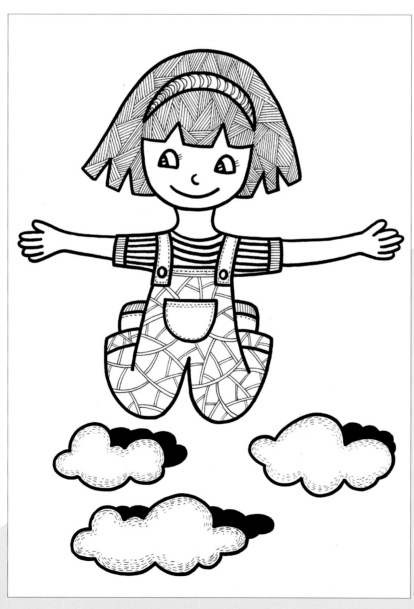

步骤一：用铅笔勾出女孩和弹弹球的大致轮廓。

步骤二：用记号笔勾出女孩和球的具体轮廓，细化纹样。

步骤三：用中性笔和记号笔进行装饰。

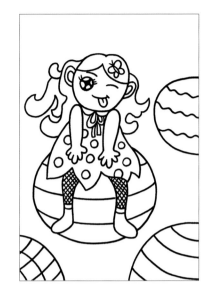

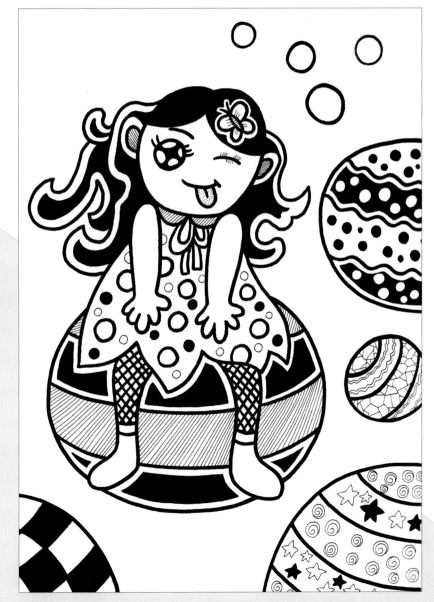

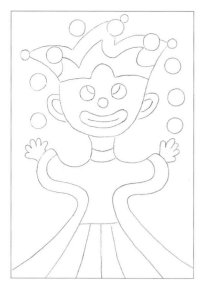
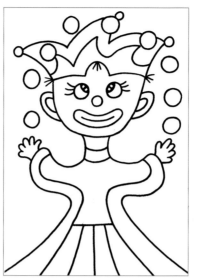

步骤一：用铅笔勾出小丑的大致轮廓。

步骤二：用记号笔勾出小丑的具体轮廓。

步骤三：用中性笔和记号笔进行装饰，加上背景的线条。

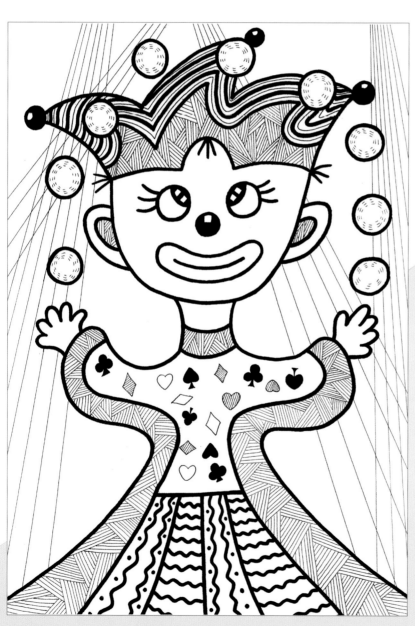

步骤一：用铅笔勾出潜水员的大致轮廓。

步骤二：用记号笔勾出潜水员的具体轮廓，加上气泡。

步骤三：用中性笔和记号笔进行装饰，丰富背景。

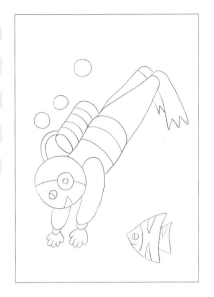

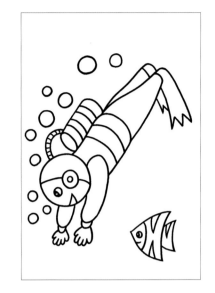

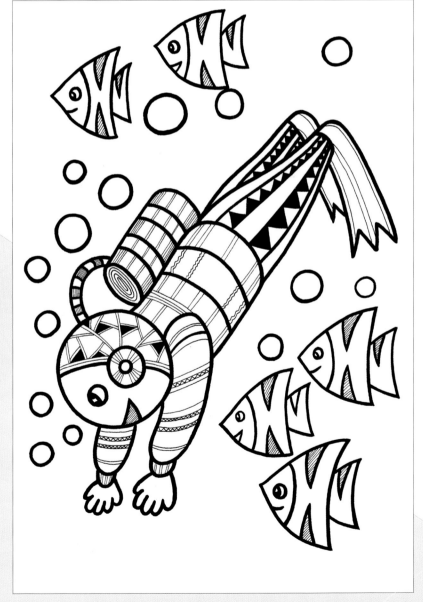

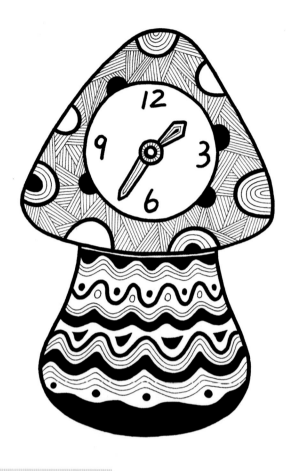

《蘑菇闹钟》

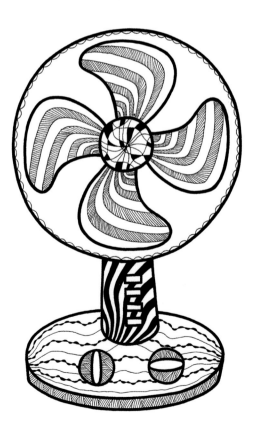

《电风扇》

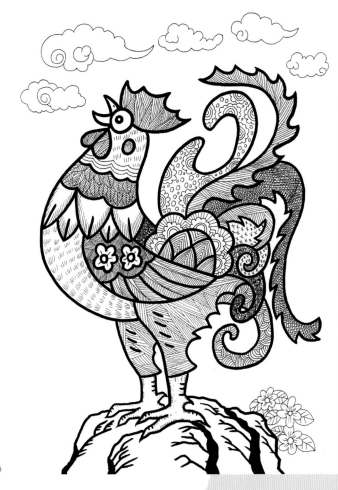

《啼鸣》

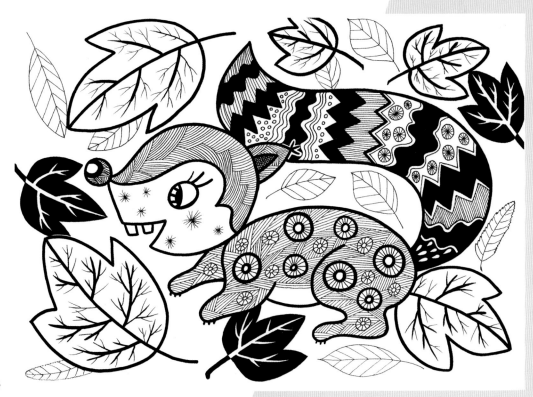

《秋天来了》

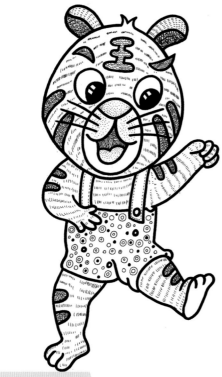

《老虎》

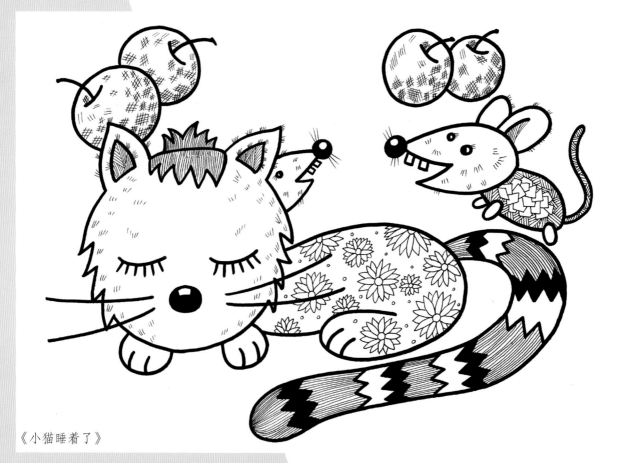

《小猫睡着了》

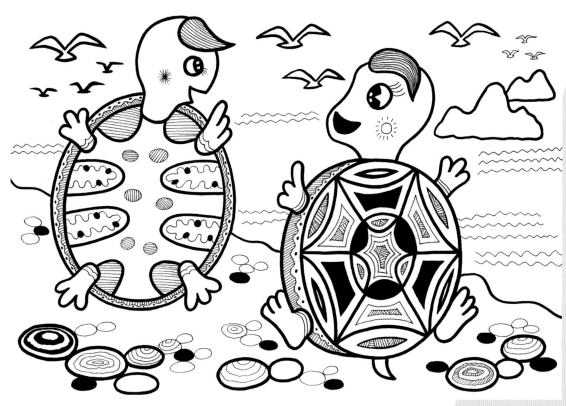

《乌龟兄弟》

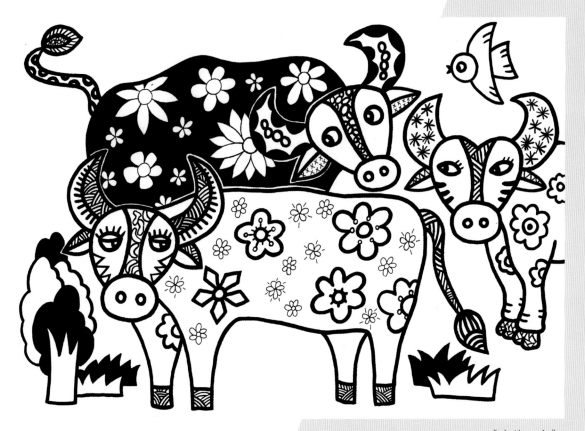

《牛的一家》

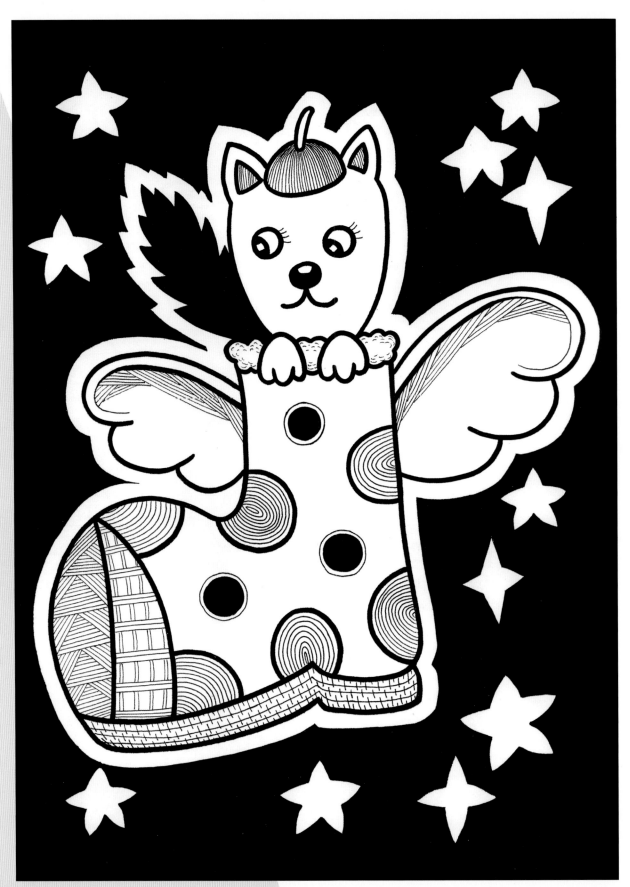

《会飞的鞋子》

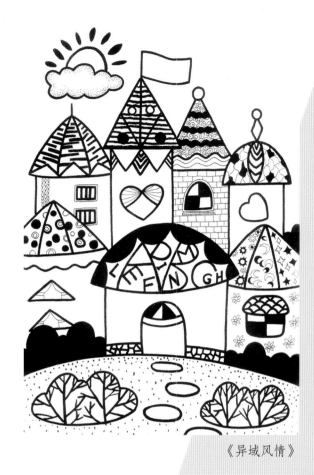

《异域风情》

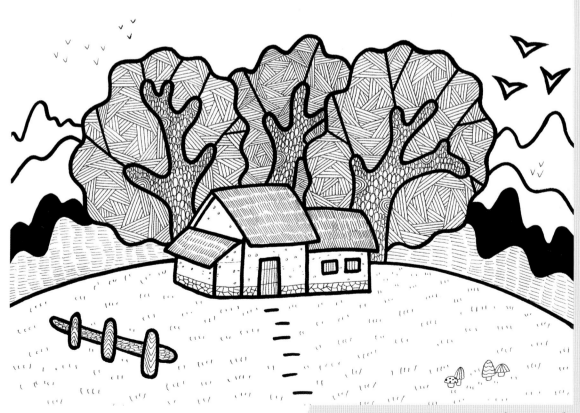

《大山深处》

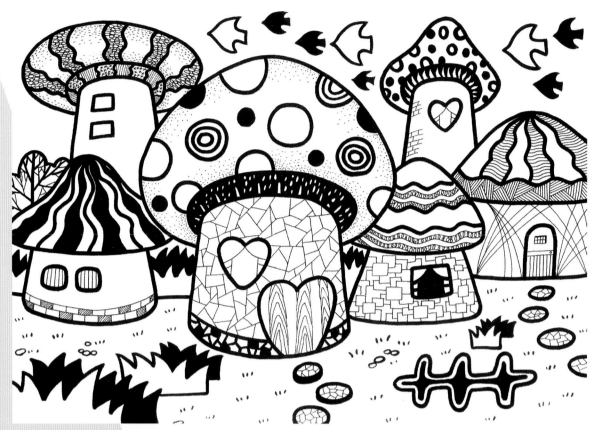

《蘑菇城堡》

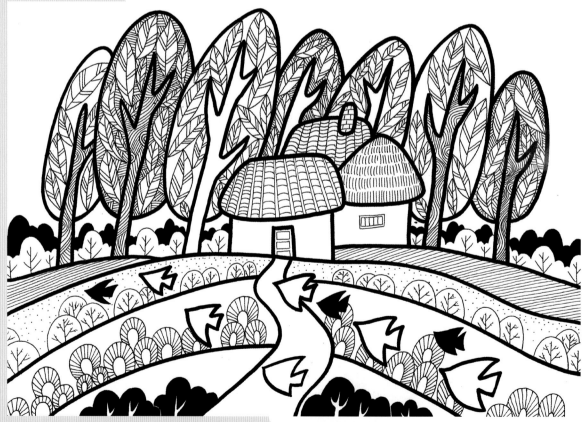

《鸟儿飞过山坡》

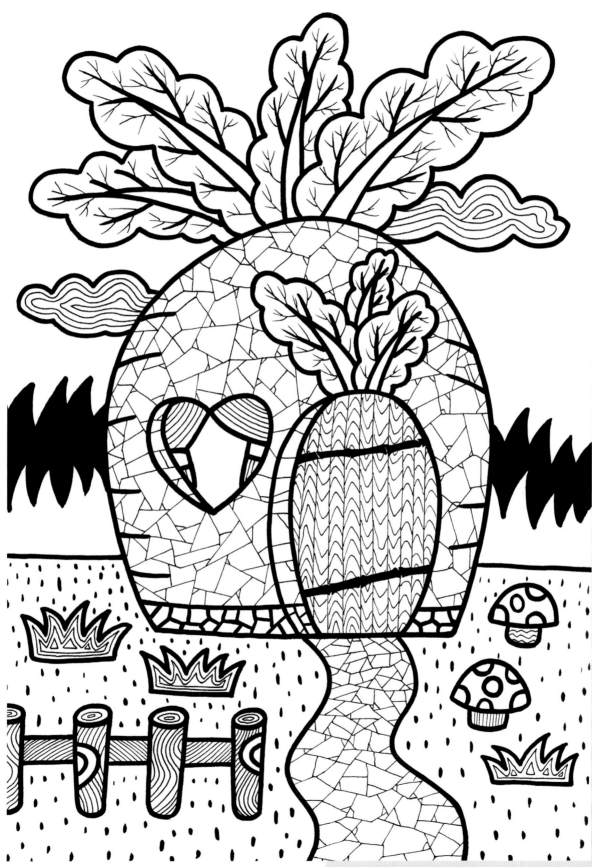

《萝卜屋》

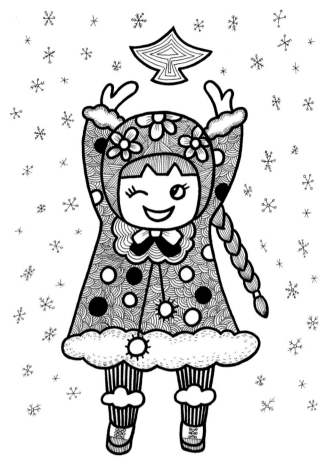

《放飞》

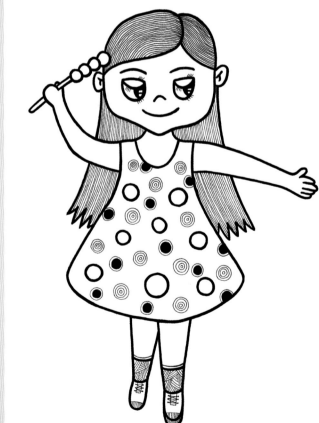

《冰糖葫芦》

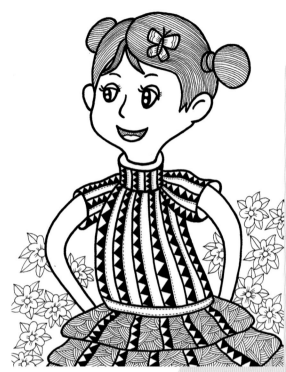

《幸福的生活》

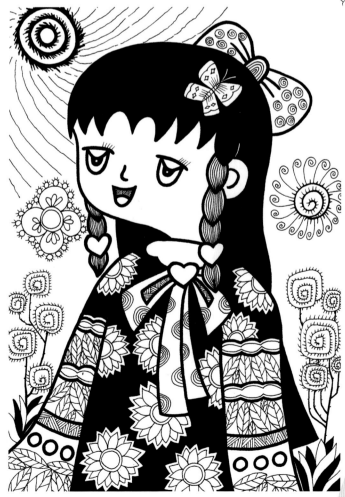

《阳光女孩》

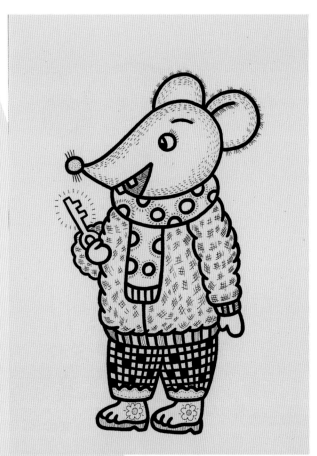

《金钥匙》

线描画以单色为主，尝试在彩色的卡纸上作画，可以产生一种新鲜的效果。

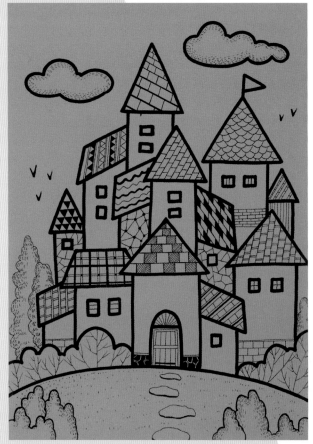

《小城堡》

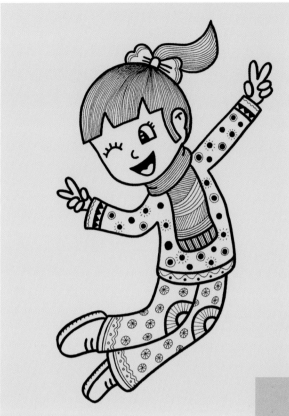

《真高兴》

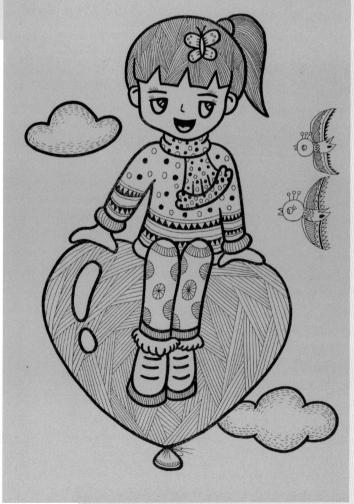

《未来出行》

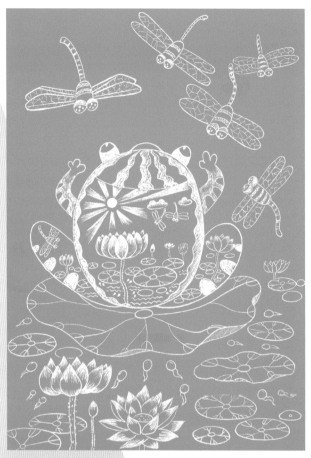

《夏日的荷塘》

可以尝试着在刮画纸上进行线描画创作，会有令人惊喜的感觉。刮画纸底层迷人的色彩，能令原来朴实无华的线描画大放异彩。

《快乐的小松鼠》

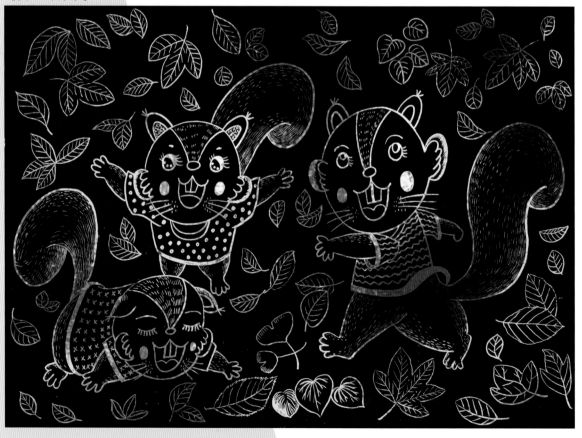

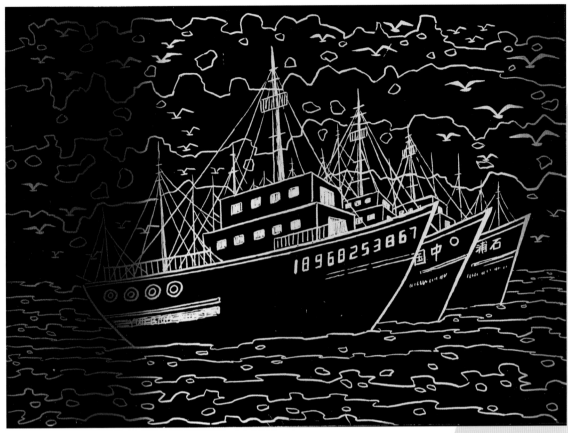

《渔光曲》

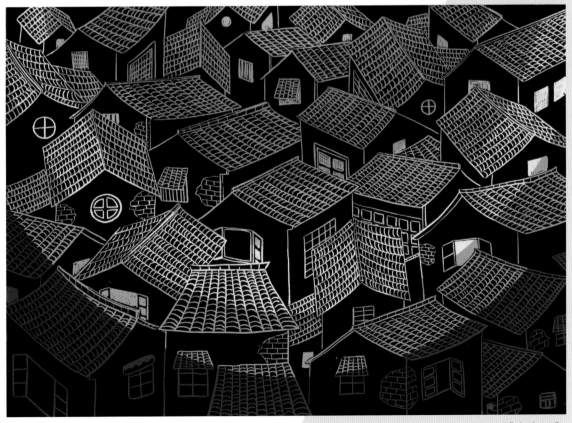

《老房子》

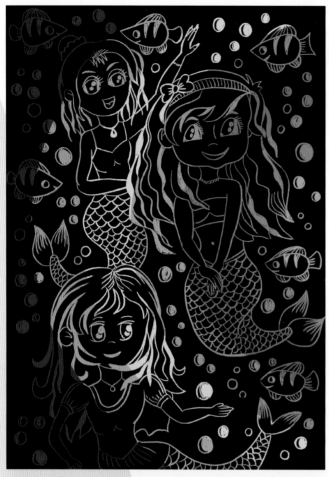

《美人鱼》

《老鹰捉小鸡》

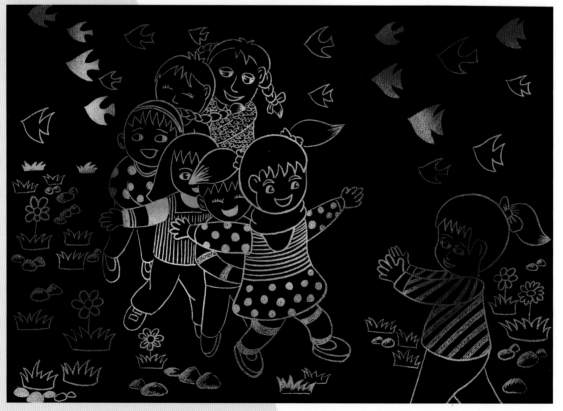